跟著季節走，
繪出英式懷舊小插畫

坂本奈緒

瑞昇文化

CONTENTS

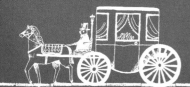

前言

您不覺得，寄一張自己親手做的賀卡給重要的人，
或是每天都被自己做的插畫小物包圍，
是一件很美好的事情嗎？

在本書的Part 1裡，
將會介紹許多懷抱著真情真意所製作出來的插畫小物，
請各位務必做為參考。
這些全部都是用我們平常使用的原子筆所描繪出來的喔！
另外，在Part 2當中，也會按照步驟、
一筆一劃教大家如何畫出寶石、緞帶、花草，
季節主題等簡單好畫、
又充滿成熟可愛氛圍的插畫，
以及適合用於各種小物的好用邊框和動物插畫。
我特別喜歡畫畫穿上衣服的動物，
在Part 1當中，也畫了許多像是會出現在繪本裡的可愛動物們。
即使您是「不擅長畫畫」的人，
也可以從最簡單的初階練習開始，
等您習慣畫圖的手感之後，
便可以隨心所欲地組合各式主題做變化，
盡情浸泡在充滿成熟可愛風格的插畫世界，享受插畫的樂趣。

在此祝福每一位購買本書的讀者，
希望您能藉由這本書，
讓生活變得更加閃亮、美麗。

坂本奈緒

原創
插畫小物

本章將會介紹聖誕賀卡、情人節賀卡、喬遷通知卡等配合季節，

全年都玩得到的插畫小物，以及廚房裡的瓶瓶罐罐標籤、

月曆、相冊等，讓您快樂地度過每一天的原創小物。

滿懷心意的手作小物可以溫暖人心。

想不想利用成熟可愛的插畫，創造出這世界上獨一無二的精美小物呢？

Christmas Card

聖誕賀卡

送給重要的人的聖誕禮物，
記得再附上一張充滿
聖誕節氛圍的溫馨手工卡片。

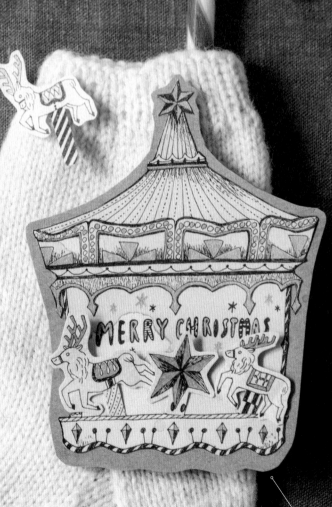

在旋轉木馬造型的卡片
上，插入馴鹿和星星造
型的小卡。（請參考
P.40）

6

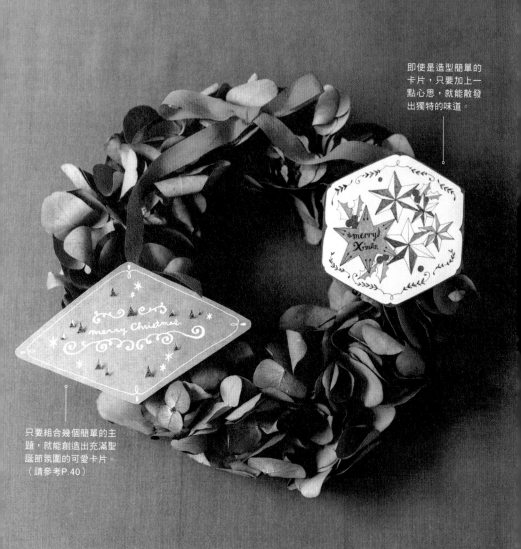

即使是造型簡單的卡片，只要加上一點心思，就能散發出獨特的味道。

只要組合幾個簡單的主題，就能創造出充滿聖誕節氛圍的可愛卡片。
（請參考P.40）

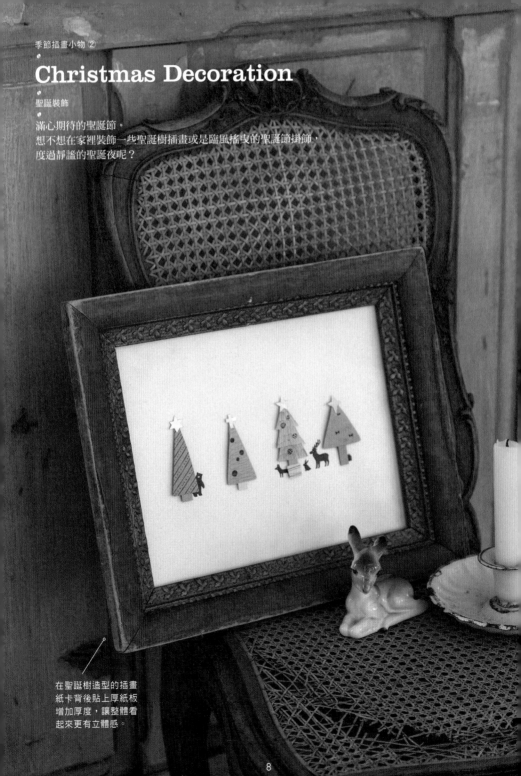

Christmas Decoration

聖誕裝飾

滿心期待的聖誕節。
想不想在家裡裝飾一些聖誕樹插畫或是臨風搖曳的聖誕節掛飾，
度過靜謐的聖誕夜呢？

在聖誕樹造型的插畫
紙卡背後貼上厚紙板
增加厚度，讓整體看
起來更有立體感。

可用鐵絲代替樹枝當作支架。只要在鐵絲的末端捲一個圈，然後再穿過繩子，簡單就能把主題吊飾全都掛起來。

New Year's Card

賀年卡

在一年之始，
利用親手製作的賀年卡展現自我的風格。
會比市售的賀年卡更能傳遞心意。

充滿新年氣息、同時
擁有時髦和風感的可
愛梅花造型卡片。

10

在渲染紅茶漬的紙片上，
用黑色和金色的原子筆所
刻劃出來的雅緻卡片。

Happy
New
Year
2015.

閃亮亮又有著華感
的皇冠造型卡片，
成為一張極具個性
的賀年卡。

HAPPY NEW YEAR

11

Valentine Card

情人節賀卡

情人節的時候，不妨在
用來傳達心意的巧克力上加一張浪漫的卡片。
如此一來，相信您的心意一定可以確實地傳達給對方。

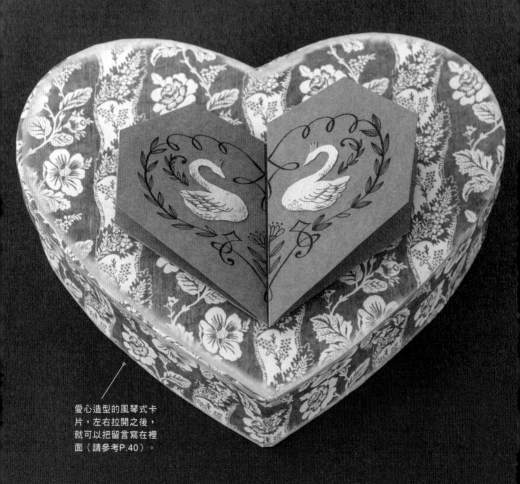

愛心造型的風琴式卡
片，左右拉開之後，
就可以把留言寫在裡
面（請參考P.40）。

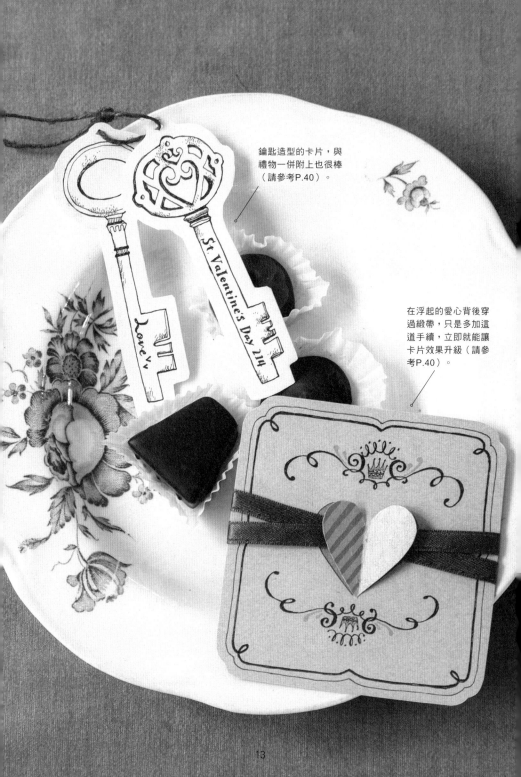

鑰匙造型的卡片，與
禮物一併附上也很棒
（請參考P.40）。

在浮起的愛心背後穿
過緞帶，只是多加這
道手續，立即就能讓
卡片效果升級（請參
考P.40）。

13

季節插畫小物⑤

Moving Card

喬遷通知卡

春天是一個全新生活的開始！
想不想利用可愛又好玩的插畫卡片，
寄喬遷通知卡給親朋好友呢？

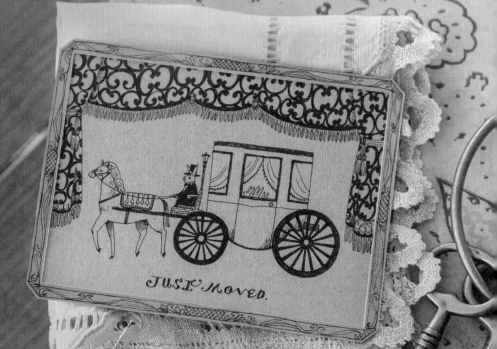

JUST MOVED.

利用厚紙板在插畫卡邊
四周加上邊框，成為一
幅沉穩的圖畫風卡片。

14

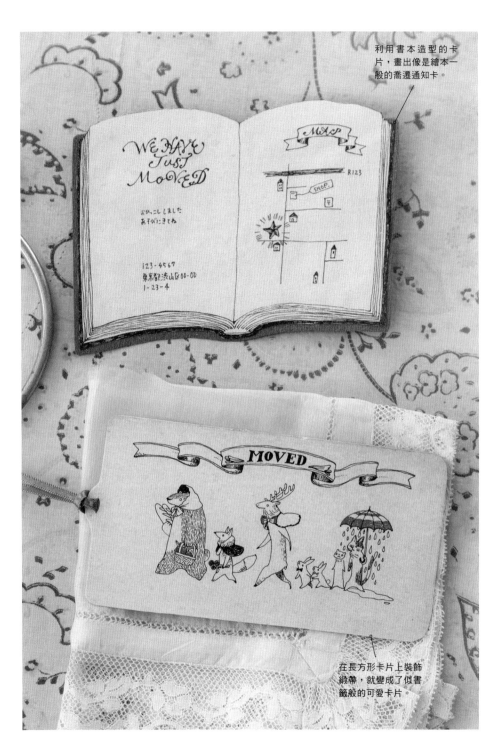

利用書本造型的卡片，畫出像是繪本一般的喬遷通知卡。

在長方形卡片上裝飾緞帶，就變成了似書籤般的可愛卡片。

Summer Card

暑期問候

利用沁涼氛圍的卡片作為夏季問候卡。
一同感受快樂的夏日回憶以及清涼感。

在鑽石造型卡片上集結
了許多夏日風情的主題
插畫，變成一張讓人暑
氣全消的卡片。

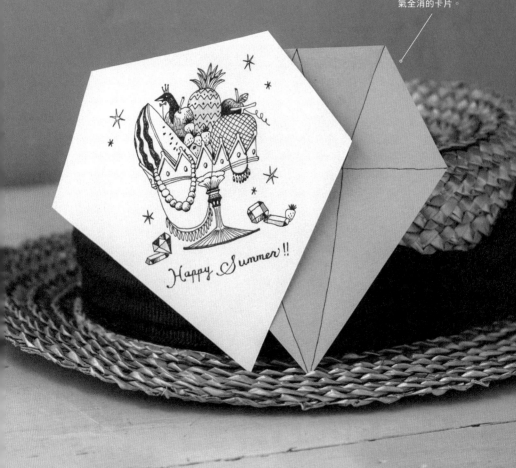

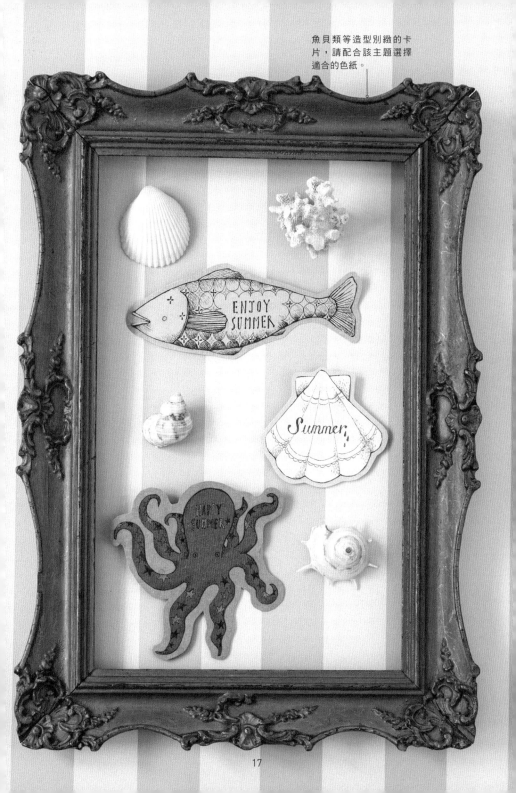

魚貝類等造型別緻的卡片，請配合該主題選擇適合的色紙。

17

這是一張附有緞帶的對折型卡片。下面稍微探出頭來看人的妖怪好可愛！

Halloween Party.

季節插畫小物 ⑦

Halloween Goods

萬聖節小物

秋天的主要活動就是萬聖節。
就連宴會的邀請卡也是自己精心設計的手工卡片喔！

很有萬聖節風格的插畫
主題，可以貼在牆上作
為宴會的裝飾。

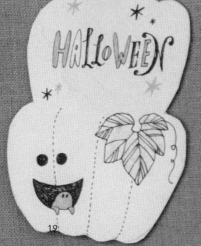

Birthday Card

生日賀卡

在這個一年一度的重要日子裡，
把您的心情寄託在卡片上一起送給最愛的人吧！
祝福您能擁有美好的一天。

鑽石造型的寶石風卡片，可以選用藍色或黃色的色紙，營造出成熟可愛的氛圍。

緞帶造型的邊框再加上手寫文字，馬上變成一張既簡約又雅緻的卡片。

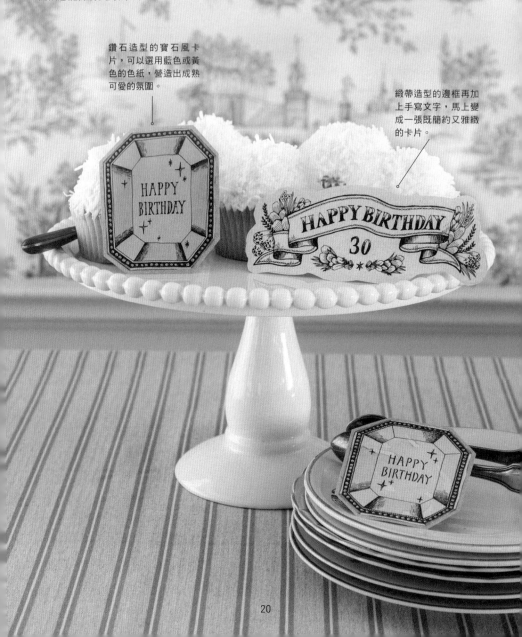

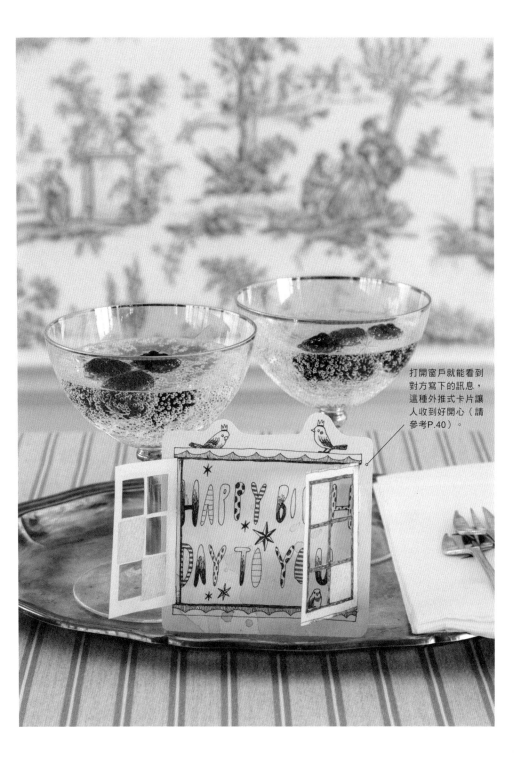

打開窗戶就能看到
對方寫下的訊息，
這種外推式卡片讓
人收到好開心（請
參考P.40）。

Stationery Goods

文具小物

名片或筆記本等辦公桌上的事務周邊
也可以利用成熟可愛的插畫親手製作。
被喜歡的東西包圍，工作也會更有幹勁！
自然就能順利完成。

在黑色的花樣裡，金色會顯
得更加亮眼。徽章造型的名
片擁有成熟的氛圍。

在名片上畫上一隻鳥當作
重點裝飾。也可以自由畫
上自己喜歡的動物。

利用圖樣結合文字的表
現手法，是一種簡單但
是卻能帶出超棒效果的
技巧。

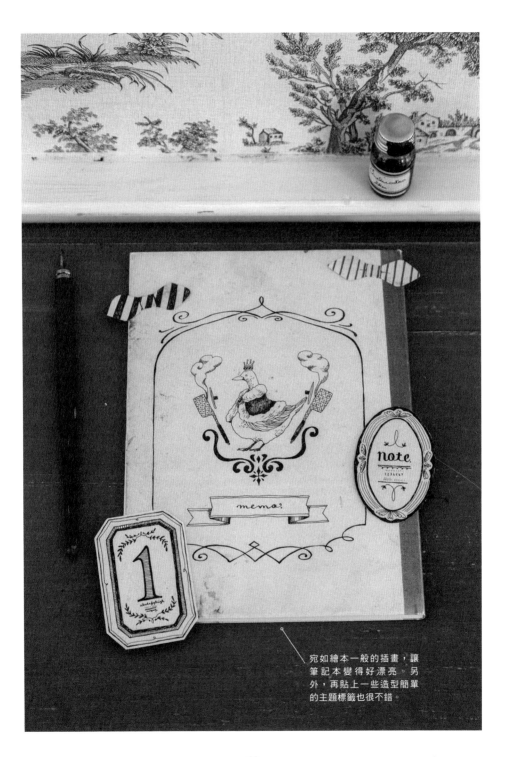

宛如繪本一般的插畫，讓
筆記本變得好漂亮。另
外，再貼上一些造型簡單
的主題標籤也很不錯。

Bottle Label

瓶瓶罐罐標籤

只是把自己做的插畫標籤貼在牛奶罐或糖罐上而已,
就能把廚房變得這麼地可愛。
感覺每天在這裡做料理心情都會很好!

在黑色的紙上用白色和金
色的原子筆勾勒出來的兔
子好酷。這種樣式的造型
標籤也好有趣喔!

畫框風格的插畫可以運
用在標籤或卡片上,是
一種非常好用的插畫主
題。

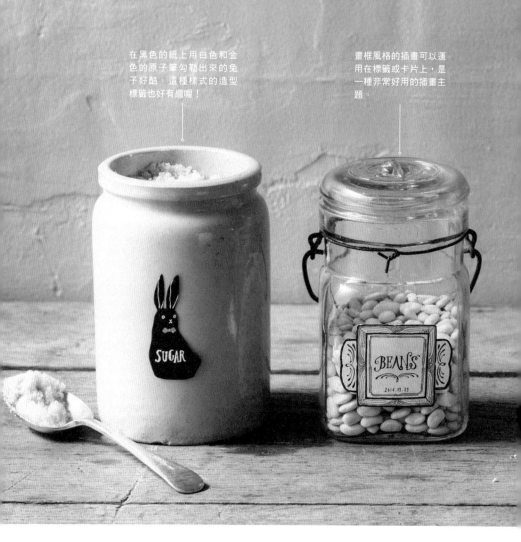

24

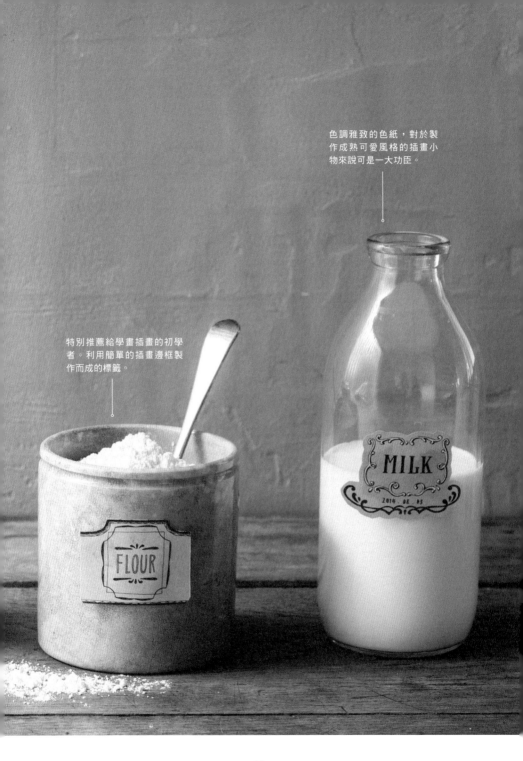

色調雅致的色紙，對於製
作成熟可愛風格的插畫小
物來說可是一大功臣。

特別推薦給學畫插畫的初學
者。利用簡單的插畫邊框製
作而成的標籤。

FLOUR

MILK
2014 . DE . 05

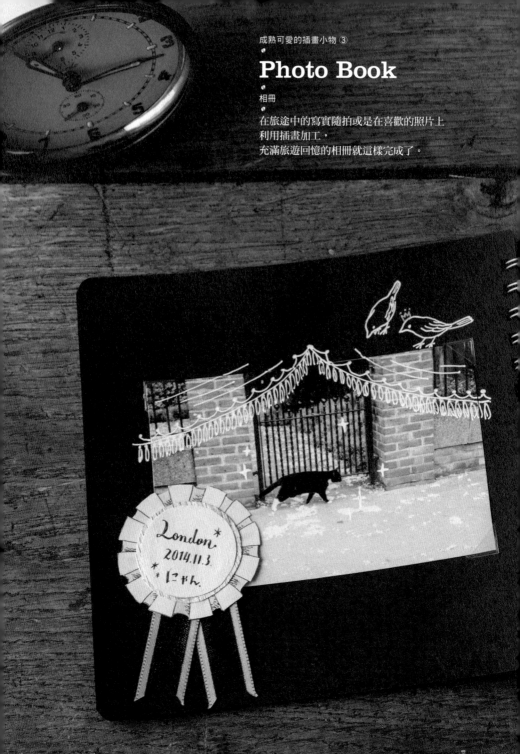

成熟可愛的插畫小物 ③

Photo Book

相冊

在旅途中的寫實隨拍或是在喜歡的照片上
利用插畫加工，
充滿旅遊回憶的相冊就這樣完成了。

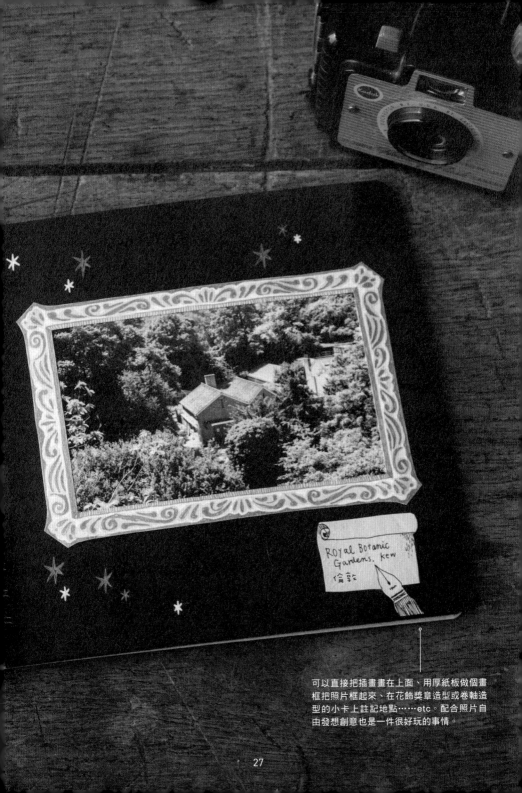

可以直接把插畫畫在上面、用厚紙板做個畫框把照片框起來、在花飾獎章造型或卷軸造型的小卡上註記地點……etc。配合照片自由發想創意也是一件很好玩的事情。

Calendar

月曆

把全世界獨一無二的月曆裝飾在房間，
讓房間更有自我的風格。
除此之外，透過大量繪製插圖，也能提升繪畫的技巧。

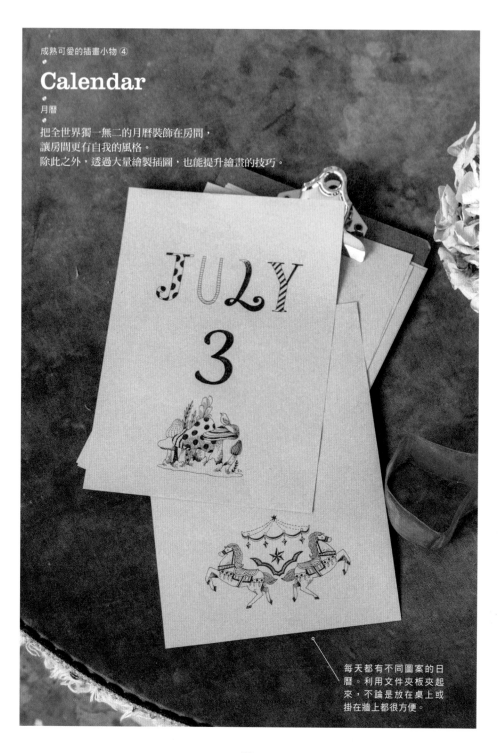

每天都有不同圖案的日
曆。利用文件夾板夾起
來，不論是放在桌上或
掛在牆上都很方便。

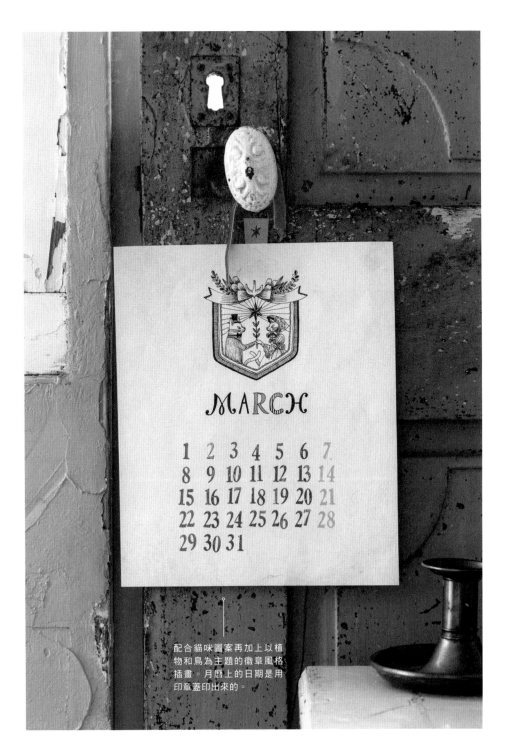

MARCH

1	2	3	4	5	6	7
8	9	10	11	12	13	14
15	16	17	18	19	20	21
22	23	24	25	26	27	28
29	30	31				

配合貓咪圖案再加上以植物和鳥為主題的徽章風格插畫。月曆上的日期是用印章蓋印出來的。

只是利用簡約的植物主題
邊框，就能營造出如此奢
華的感覺！夾在書裡的緞
帶更是一大亮點。

成熟可愛的插畫小物 ⑤

Book Jacket & Marker

書套&書籤

讀書變得更有趣的手作小物們。
把它們擺在床邊，
感覺也是一種很棒的室內裝飾。

也試著畫看看比較難
畫的動物吧！畫好之
後更能提升成熟可愛
的氛圍。

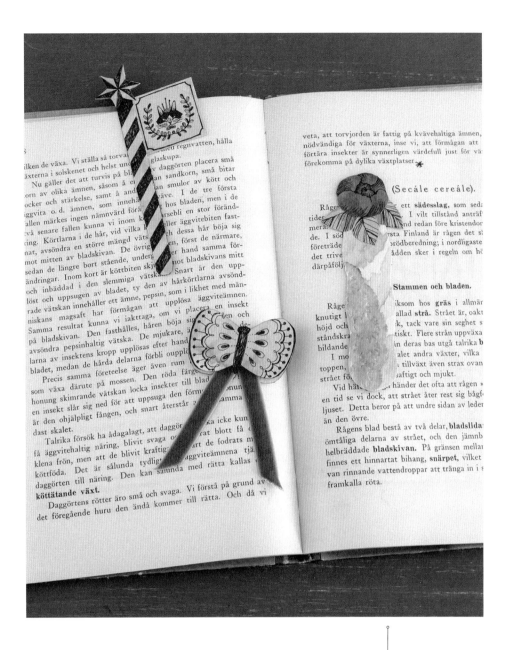

對初學者而言比較容易上手的書籤。多做幾個用來送給親朋好友很也不錯喔！

小鳥造型的底紙是將色紙和厚紙板重疊後製成，數字周圍的蝴蝶是直接在色紙上剪出翅膀的形狀，讓蝴蝶更有立體感

成熟可愛的插畫小物 ⑥

Clock

掛鐘

利用市售的手工藝時鐘零件，
試著做出全新原創的掛鐘吧！
想要改變房間的氛圍嗎？它可是不可多得的小物喔！

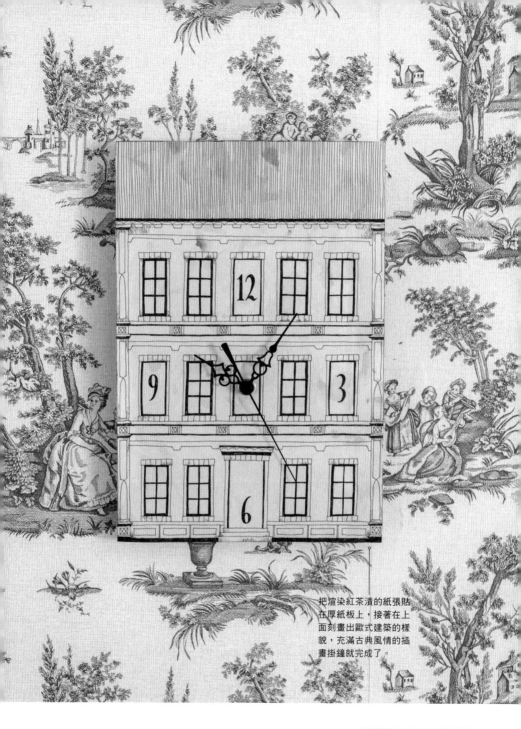

把渲染紅茶漬的紙張貼在厚紙板上，接著在上面刻畫出歐式建築的樣貌，充滿古典風情的插畫掛鐘就完成了。

※時鐘零件可以在手工藝專門店購得。

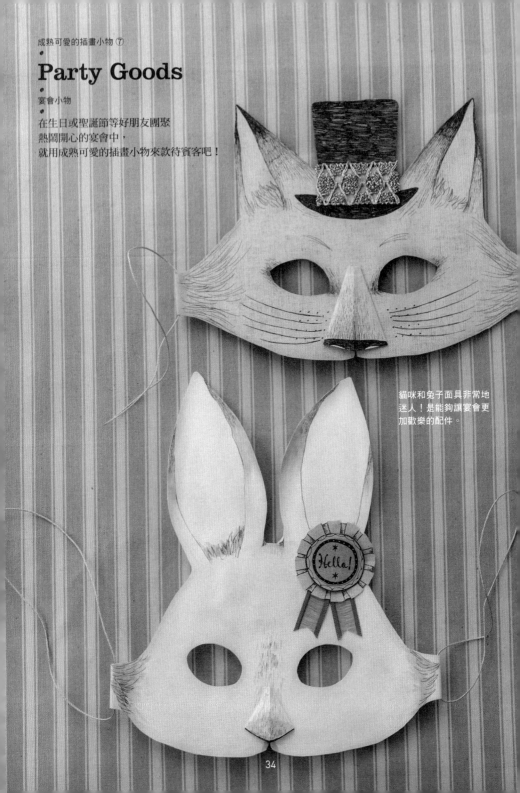

成熟可愛的插畫小物 ⑦

Party Goods

宴會小物

在生日或聖誕節等好朋友團聚
熱鬧開心的宴會中，
就用成熟可愛的插畫小物來款待賓客吧！

貓咪和兔子面具非常地
迷人！是能夠讓宴會更
加歡樂的配件。

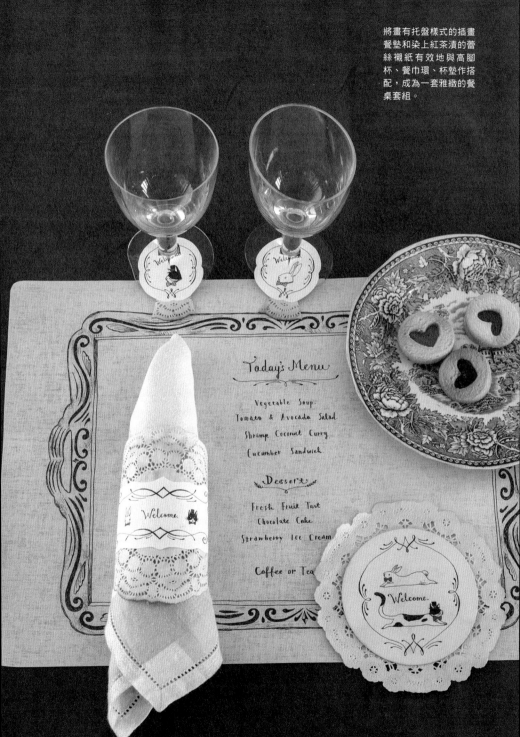

將畫有托盤樣式的插畫
餐墊和染上紅茶漬的蕾
絲襯紙有效地與高腳
杯、餐巾環、杯墊作搭
配，成為一套雅緻的餐
桌套組。

Today's Menu

Vegetable Soup
Tomato & Avocado Salad
Shrimp Coconut Curry
Cucumber Sandwich

Dessert

Fresh Fruit Tart
Chocolate Cake
Strawberry Ice Cream

Coffee or Tea

Welcome.

Welcome.

Cotton Bag

棉質手提包

只要使用繪布畫筆,
就能製作原創的棉質手提包。
可以購買市售的環保手提袋,
再畫上插圖即可,非常地簡單!

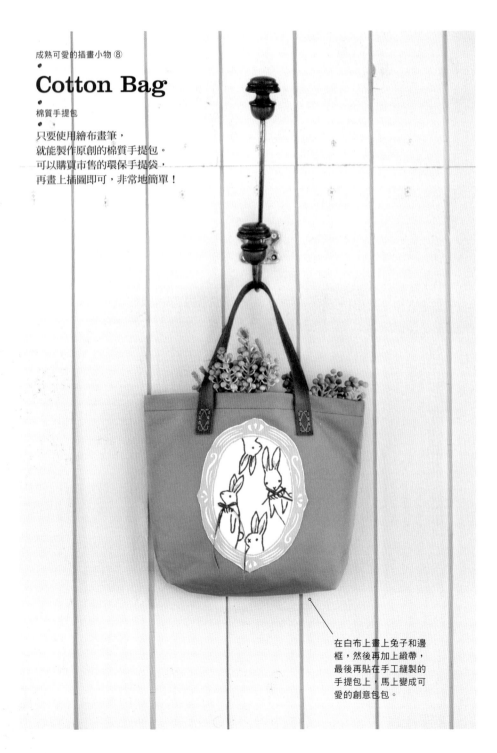

在白布上畫上兔子和邊
框,然後再加上緞帶,
最後再貼在手工縫製的
手提包上,馬上變成可
愛的創意包包。

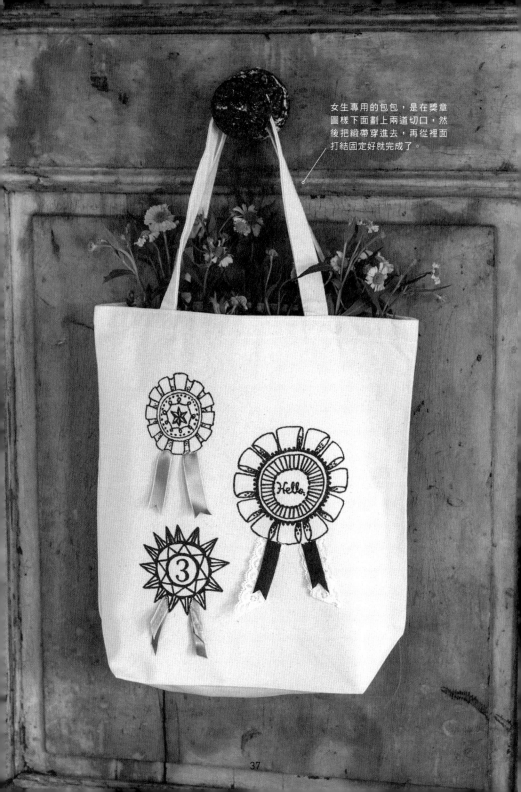

女生專用的包包，是在獎章
圖樣下面劃上兩道切口，然
後把緞帶穿進去，再從裡面
打結固定好就完成了。

Hello,

3

原子筆的大小事

在Part 1介紹的插畫小物，主要都是使用原子筆所繪製的。
原子筆是身邊最好取得的畫材，筆尖的粗細和顏色更能締造出變化豐富的主題，
因此相當推薦使用原子筆來畫插畫。
在此，我將介紹本書當中主要用來製作插畫小物的原子筆。

｛ 五色原子筆 ｝

原子筆有各種顏色，為了營造出成熟可愛的風格，我們主要是以黑色和藍色系為基調，
然後再搭配紅色、金色、白色的原子筆，作為加強重點時點綴使用。

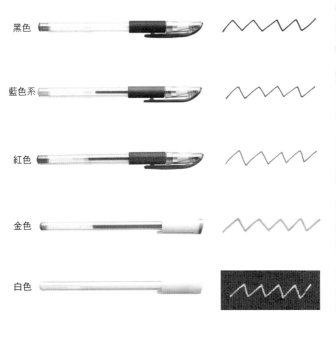

黑色　　線條愈細，愈能帶出成熟的氛圍。因此，這次我們使用的是筆尖較細的類型（0.28mm）。根據刻劃的力道，會改變線條的粗細，故能夠表現的範圍也更寬廣。

藍色系　雖然線條的粗細和黑色原子筆相同，不過，如果是用藍色系的原子筆來畫的話，例如像P.28的日曆，不僅畫出來的感覺很柔和，比起黑色，更能營造出不一樣的高級感。

紅色　　在黑色或藍色系的插畫上，使用紅色當作裝飾色。例如像P.15下方的卡片一樣，即便是用黑色作為基調的插畫，只要加上一點紅色，隨即就能營造出可愛的感覺。

金色　　適合用在聖誕賀卡或是想要營造出奢華感的時候，與黑色做搭配更能發揮效果。例如像P.14和P.27的邊框，用金色筆來畫的話，看起來就會有沉穩的感覺。

白色　　例如像P.7和P.26所示範的圖例一樣，可畫在有顏色的紙上或直接畫在照片上，非常地好用。只要準備好一支白色的原子筆，就能讓您的作品擁有更多的可能性。

｛ 其他筆材 ｝

麥克筆

P.22的徽章名片、P.26的花飾獎章以及P.34的動物面具，都有用到彩色麥克筆。它可以塗在原子筆畫過的線條，或者想要畫出柔和的感覺時，都非常好用。

繪布畫筆

P.36～P.37的棉質手提包插畫，即是使用繪布畫筆繪製而成。由於可供選擇的顏色非常豐富，因此除了包包之外，也可以用來畫在手帕、T-Shirt等物品上面，讓您可以盡情地享受創造各式各樣原創物品的樂趣。

紙張的大小事

各式賀卡、名片卡、標籤等都是使用紙張製成的小物，要選用哪種紙材也是一件很重要的事。
在本書當中，除了使用市售的紙材和色紙之外，也有以紅茶或咖啡渲染的自製紙。
如果想讓作品帶有古典風味，
同時又擁有成熟可愛的氛圍，這項染色技巧可是非常好用喔！

·{ 用紅茶‧咖啡渲染出古典風味 }·

1 把紅茶或咖啡倒入托盤等較淺的容器裡。由於液體顏色的濃淡會影響成品的渲染程度，因此請多多嘗試渲染，以便找出心目中最理想的顏色。

2 把白色的紙浸泡在步驟1的容器中，然後靜置一段時間。浸泡的時間較短，染出來的顏色較淡，反之，浸泡的時間愈長，染出來的顏色則較深。

3 將渲染好的紙張放在廚房紙巾上把水分吸乾，然後再用吹風機確實地把它吹乾就完成了。

如果想讓
整體的感覺
更有味道的話…

紙張吹乾了之後，可以用使用過的茶包在紙張上印染，或者用手指彈液體噴灑在紙上，也可以刻意做點皺褶或污漬，如此一來，整體的感覺就會更加有古典的風味。

{. 渲染成古典風味， 簡單帶出成熟可愛的氣氛！ }

P.31的書籤

使用刻意渲染過的紙張製作而成的書籤。完成後的狀態非常好，也與一般書籤做出分別，更是大大地提升原創感。

P.35的杯墊

市售的蕾絲襯紙或杯墊都可以渲染成古典風格。特別是蕾絲襯紙，用來營造成熟可愛的風格一定會非常成功。

再多加一些點綴

在Part 1的P.6～P.21當中，
我們介紹了許多充滿季節感的賀卡，
而這些賀卡主要都是以造型卡片以及有趣的創意卡片為主。
在這裡，要教給大家的是如何讓您的原創作品更上一層樓的加分技巧。

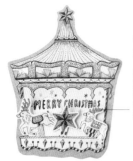

P.6
聖誕節賀卡

把旋轉木馬的插圖貼在紙卡上，
並隨著旋轉木馬的形狀剪裁，接
著再把畫有馴鹿和星星的小卡插
在下方就完成了。可以自由變換
插入的小卡圖樣，非常地好玩。

P.7
聖誕節賀卡

使用質地較厚的紙張製作。先在
紙張各處割出數個三角形的切
痕，然後把它們翻起來，接著再
貼到塗有各種顏色的紙卡上。如
此一來，我們就可以從翻起來的
三角形窺視底下的美麗顏色，同
時也會讓卡片變得很有立體感。

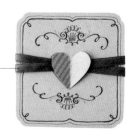

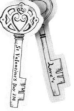

P.13
情人節賀卡

把兩個剪成鑰匙形狀的小卡用紅
繩綁起來，感覺非常地浪漫。緞
帶或紅繩都是幫插畫小物升級加
分的最佳利器。

P.13
情人節賀卡

在卡片中央畫出一個愛心，接著
把左右兩邊割開、立起，再把它
貼到顏色漂亮的紙卡上，最後再
把緞帶從愛心下面穿過去就完成
了。只要改變緞帶的顏色，整體
感也會隨之一變喔！

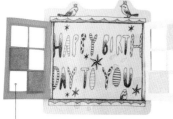

P.21
生日賀卡

把畫好的窗戶鏤空，然後插在卡
片的兩側，作成可開式的門扉。
在某些窗戶貼上薄紙，遮住部分
文字，讓打開門扉的期待感倍
增！

風琴展開圖

P.12
情人節賀卡

愛心形狀的情人節賀卡，作成可以
左右拉開、並且能把訊息寫在裡面
的風琴樣式。回到原本愛心的形狀
時，兩邊的天鵝又可再次團聚。這
個創意讓人感覺好窩心。

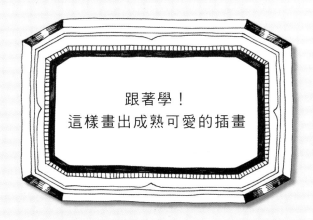

跟著學！
這樣畫出成熟可愛的插畫

各位讀者想要開始製作屬於自己原創的插畫小物了嗎？

現在就跟著後面的教程一起畫吧！

本章將會以淺顯易懂的方式，

按照步驟教大家如何畫出各種萬用又簡單的插畫主題、

好用的邊框以及可愛動物的畫法。

先從簡單的線條開始畫，多練習幾次之後，

畫圖的手感出來了再試著挑戰看看P.42～P.43的描繪技巧！

最後，只要把學會的插畫主題組合起來，就能做出Part 1介紹的各種可愛小物囉！

描繪的技巧

本章的插畫教學將會帶領各位學畫簡單的線條，等習慣繪畫技巧之後，
請再挑戰看看如何畫出更有氣氛的插畫。
學會之後，就可以畫出Part 1介紹的各種成熟可愛插畫囉！
那麼，現在就教大家描繪的技巧吧！

┤ 技巧1 ├　利用筆壓的強弱，控制線條的粗細

插畫的線條若較纖細，則呈現出來的感覺會較成熟。雖然Part 1所介紹的插畫小物都是使用筆尖極細的原子筆繪製，
不過由於筆壓的強弱可以改變線條的粗細，因此，即使是同一支原子筆，也能畫出各種不同的味道風格。

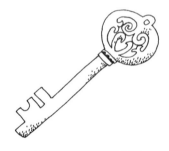

以較強的筆壓所繪製出來的線條

以較弱的筆壓所繪製出來的線條

┤ 技巧2 ├　將細線重疊，表現出不同氛圍

描線加粗或塗黑區塊的時候，不要只是把它「塗滿」就好，可以試試把細線重疊的方式，描繪出帶有不同氛圍的紋
理。此外，根據線條的密度，也能讓插畫呈現出完全不同的樣貌，請多多嘗試各種不一樣的繪畫方式吧！

線條的密度較高

線條的密度較低

·{ 技巧3 }· 先畫出整體的輪廓外型，再描繪內部細節

請先畫出整體的輪廓外型，再描繪內部細節。可以將線條加粗，或是將區塊塗黑。另外，如果想要使用紅色點綴，請在插圖完成後的最後一個步驟再進行。這樣整體的平衡感才會更完美。

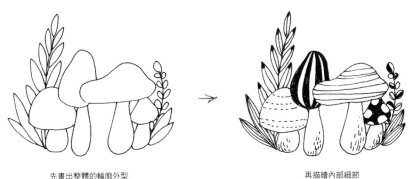

先畫出整體的輪廓外型　　　　　　　　　　　　　　　　　　　　再描繪內部細節

·{ 技巧4 }· 即使畫失敗了，也要先把整體形狀完成

當您開始下筆畫輪廓外型的時候，即使畫失敗了，也先別急著修改，先將整體形狀畫出來再說。接著，再把畫失敗的地方補上幾條線條，最後再把細節描繪出來，最終還是能夠成為一幅美麗的插圖。

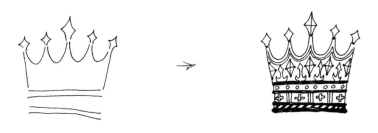

即使稍微有些畫歪也沒關係　　　　　　　　　　　　　　　　只要在最後畫上細節就可補救！

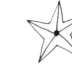

1 先畫出一個星星。

2 在星星的中間畫一個黑點點，然後以黑點點為中心，畫出放射線。

3 最後在星星的各個尖角也畫上黑點點就完成了。

1 先畫一條直線，然後再畫兩條斜線交疊在直線上。

2 把這三條線加粗。

3 最後在線的各端畫上黑點點就完成了。

1 先畫一條較長的直線，然後在中間畫一條橫線。

2 接著再畫出兩條較短的放射線。

3 把斜線和直線的邊端連起來，變成菱形狀。

4 再加上兩條較長的放射線。

5 把步驟 2 和步驟 4 的斜線連起來，變成菱形狀。

6 剩下的兩邊也以相同方式連接，變成菱形狀。

7 最後以間隔的方式把單邊的三角形塗黑，就變成一顆有立體感的星星了。

1 先畫出一個梯形。

2 在梯形下面畫出一個三角形。

3 在三角形中間畫出兩條縱向的斜線。

4 把步驟 3 的兩條縱向斜線往上延伸，連到梯形的兩個內角。

5 在步驟 4 的兩條斜線中間畫出一個三角形。

6 最後在各處塗黑、畫上陰影就完成了。

1 先畫一個縱向長方形。

2 從長方形的四個邊角稍微把線條延伸出去。

3 把步驟 2 延伸出去的線條像示範圖例一樣連接起來，長出四個長方形。

4 在四周補上斜線。

5 最後在各處塗黑、畫上陰影就完成了。

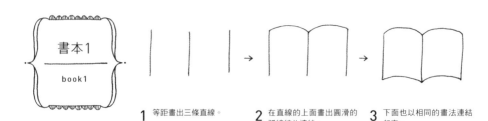

書本1
book1

1 等距畫出三條直線。

2 在直線的上面畫出圓滑的弧線彼此連結。

3 下面也以相同的畫法連結起來。

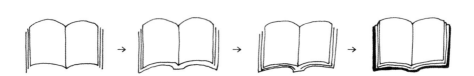

4 在左右兩邊畫出兩條直線。

5 把最外側的直線的下方圓滑地連接起來。

6 在步驟5連起來的線條內側裡，依序畫兩條弧線。

7 最後在把最外側的線條加粗就完成了。

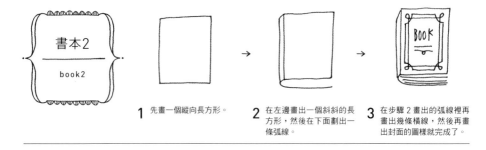

書本2
book2

1 先畫一個縱向長方形。

2 在左邊畫出一個斜斜的長方形，然後在下面劃出一條弧線。

3 在步驟2畫出的弧線裡再畫出幾條橫線，然後再畫出封面的圖樣就完成了。

鑰匙
key

1 先畫出兩個同心橢圓，然後在這個同心橢圓上方再畫出兩個半圓。

2 在橢圓下方畫出一個四角形，然後再加上一長一短的直線。

3 畫出鑰匙的前端鋸齒，最後再加上繩子和陰影就完成了。

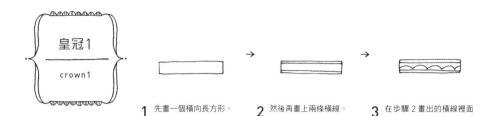

皇冠1

crown1

1 先畫一個橫向長方形。

2 然後再畫上兩條橫線。

3 在步驟 2 畫出的橫線裡面畫上半圓形的曲線。

4 在半圓形的曲線內再加幾個小圓圈。

5 從長方形的邊端畫出兩條延長的斜線，然後在中央位置畫出一個倒V字。

6 把斜線和倒V字用鋸齒狀的線條連接起來。

7 裡面再畫一次鋸齒線，然後在各個尖角上加上圓圈就完成了。

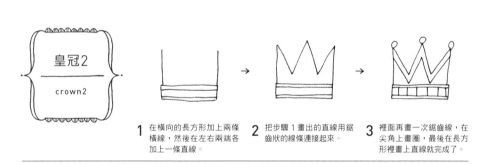

皇冠2

crown2

1 在橫向的長方形加上兩條橫線，然後在左右兩端各加上一條直線。

2 把步驟 1 畫出的直線用鋸齒狀的線條連接起來。

3 裡面再畫一次鋸齒線，在尖角上畫圈，最後在長方形裡畫上直線就完成了。

Variation 請試著畫畫看看各種不同造型的皇冠吧！

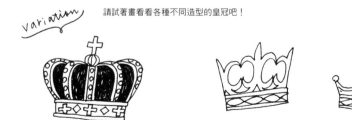

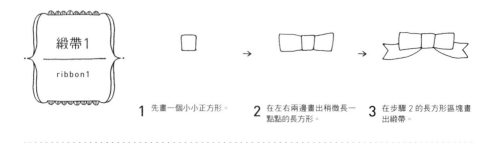

1 先畫一個小小正方形。

2 在左右兩邊畫出稍微長一點點的長方形。

3 在步驟 2 的長方形區塊畫出緞帶。

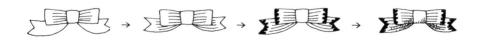

4 在步驟 2 的長方形裡面畫上數條橫線，形成皺褶。

5 同樣也在步驟 3 緞帶裡畫數條橫線，形成皺褶。

6 在步驟 4 的長方形和步驟 5 的緞帶裡面畫出跟示範圖例相同的圖案。

7 最後在各處加上陰影就完成了。

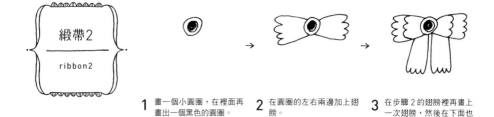

1 畫一個小圓圈，在裡面再畫出一個黑色的圓圈。

2 在圓圈的左右兩邊加上翅膀。

3 在步驟 2 的翅膀裡再畫上一次翅膀，然後在下面也畫兩個翅膀就完成了。

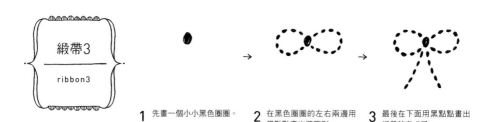

1 先畫一個小小黑色圈圈。

2 在黑色圈圈的左右兩邊用黑點點畫出橢圓形。

3 最後在下面用黑點點畫出緞帶就完成了。

48

 → →

1 先畫出一個縱向的橢圓形，然後在左右兩邊各加一個大的橢圓形。

2 在大橢圓形裡面再畫出一個小橢圓形。

3 最後再下面畫上緞帶就完成了。

 → →

1 先畫出兩個橫向的三角形並彼此連結並排。

2 在三角形的中間畫上一個小小的黑點點。

3 最後在下方畫出兩條緞帶就完成了。

 → →

1 先畫出一個小小的正方形，然後在左右兩邊各加上一個橫向的水滴形。

2 從水滴形的左右兩端往上各延伸出一條直線。

3 把延伸的直線跟步驟1畫好的正方形連結起來，在下方畫出緞帶完成了。

 → →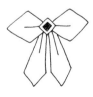

1 畫一個菱形，然後在裡面再畫一個菱形並塗黑。

2 在菱形的左右兩邊各畫出一個大的菱形，然後在中央畫出一條橫線。

3 最後在下方畫上緞帶就完成了。

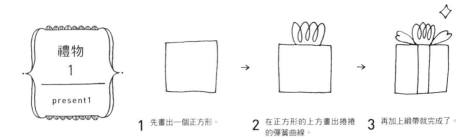

禮物
1

present1

1 先畫出一個正方形。

2 在正方形的上方畫出捲捲的彈簧曲線。

3 再加上緞帶就完成了。

Variation 可以試著畫畫看看其他不同樣式的緞帶喔！

禮物
2

present2

1 先畫出一個菱形。

2 從菱形的三個尖角往下延伸畫出直線。

3 然後把步驟 2 中延伸出來的直線用橫線連接起來。

4 在步驟 1 的菱形中間畫上一朵花。

5 接著加上緞帶。

6 在步驟 4 畫好的花朵裡面再畫一朵小花，然後再塗黑就完成了。

Variation

1 先畫出一個圓圈。

2 在圓圈裡面畫出三個半圓形的花瓣。

3 畫上雄蕊和雌蕊，最後再加上葉片就完成了。

1 先在中間畫一個圓圈，然後在周圍再畫五個圓圈。

2 每個圓圈裡畫一個黑色圓圈，然後加上莖和葉。

3 最後在葉片裡面畫上葉脈就完成了。

1 先畫出一個圓圈。

2 在圓圈裡面畫一片鋸齒狀的花瓣。

3 然後在這個花瓣的旁邊再畫出一片花瓣。

4 再畫上兩片花瓣，然後在中間畫幾個小圈圈。

5 在各個花瓣上畫入幾條斜線，變成陰影。

6 畫上兩片葉子。

7 最後在葉片裡面畫上葉脈就完成了。

51

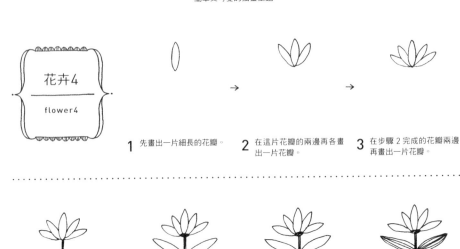

花卉4

flower4

1 先畫出一片細長的花瓣。

2 在這片花瓣的兩邊再各畫出一片花瓣。

3 在步驟 2 完成的花瓣兩邊再畫出一片花瓣。

4 在步驟 3 完成的花瓣底下畫出一條莖。

5 把莖的前端稍微塗黑，並加上兩片葉片。

6 在莖的下方也加上兩片葉片。

7 最後在葉片裡面加上葉脈就完成了。

葉子1

leaf1

1 畫一條莖，在莖的前端畫出一片細長尖尖的葉子。

2 依序從上方往下畫出六片相同的葉子。

3 最後在葉片裡面畫上葉脈就完成了。

葉子2

leaf2

1 畫一條莖，在莖的前端畫出一片橢圓形的葉子。

2 依序從上方往下畫出十片相同的葉子。

3 最後幫某些葉子畫上葉脈、某些葉子半邊塗黑就完成了。

1 畫一條莖，在莖的前端畫一片像花瓣形狀的葉子。

2 同樣在底下畫出兩片相同形狀的葉子。

3 然後再加上兩片葉子。

4 在莖的最下方再加上兩片葉子。

5 最後在葉片裡面畫上葉脈就完成了。

葉片緊密的樣子。

把全部的葉子組合在一起的樣子。

1 先畫出一片大大的葉子。

2 在旁邊再畫一片葉子與之重疊，並且加上葉脈。

3 最後再多畫幾條葉脈就完成了。

1 先畫柊樹左邊的輪廓。

2 再畫右邊的輪廓並畫上葉脈，再畫一片小柊樹葉。

3 最後在柊樹葉下方加上幾個黑色圓圈就完成了。

 → →

1 先把蝴蝶的身體和頭部畫出來。

2 在身體的左右兩邊各畫出一個圓圓的翅膀。

3 最後在翅膀裡面畫出花紋就完成了。

 根據不同的翅膀花紋，呈現出不一樣的氛圍！

 → →

1 把蝴蝶的身體和頭畫出來，然後在身體的左右兩邊各畫一個三角形的翅膀。

2 在三角形的翅膀邊端畫出半圓形的曲線。

3 把步驟2的半圓形曲線塗黑，最後再畫上斜斜的橫線就完成了。

 也可以自由變換各種可愛的翅膀喔！

香菇

mushroom

 → →

1 先畫出香菇的菇傘。

2 在步驟 1 個菇傘下面畫出菇柄，然後在菇柄根部加上波浪曲線。

3 最後畫出菇傘的紋路，並在菇柄根部點上幾個點點就完成了。

variation 菇傘的形狀和圖案都可自由做變化，好好玩喔！

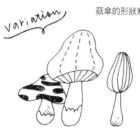
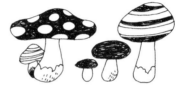

西瓜

watermelon

 → →

1 先畫出一個半月形。

2 在裡面畫兩條圓弧線。

3 畫出西瓜皮的紋路並塗黑，再畫種籽就完成了。

鳳梨

pineapple

 → →

1 先隨意畫出一個橢圓形。

2 在裡面畫出幾條鋸齒線，然後在上面加上葉子。

3 最後在鋸齒線的中間畫上黑點點，然後再畫上葉脈就完成了。

 → →

1 先畫出四個放射狀的細長三角形。

2 在步驟 1 的細長三角形中間再畫出四個三角形。

3 在步驟 1 的四個三角形邊端加粗塗黑，最後在底下加上緞帶就完成了。

 → →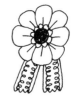

1 先畫出一個黑色的圓圈，然後在周圍加上幾個小小的半圓，把它圍起來。

2 在上下左右各畫出一個花瓣，並畫上紋路。

3 在步驟 2 的花瓣中間再畫四片同樣有紋路的花瓣，最後加上緞帶就完成了。

 → →

1 先畫出一個圓圈。

2 在步驟 1 的圓圈之上下左右各畫上一個四角形。

3 在步驟 2 個四角形中間各畫出兩個四角形。

 → → →

4 把四角形都畫滿之後，再用曲線把彼此連結起來。

5 在步驟 1 的圓圈裡畫上一條圓形的粗線。

6 在粗線裡面畫上捲捲的彈簧曲線。

7 最後在下方加上兩條緞帶就完成了。

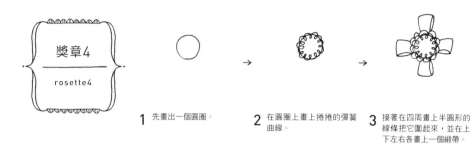

獎章4
rosette4

1 先畫出一個圓圈。

2 在圓圈上畫上捲捲的彈簧曲線。

3 接著在四周畫上半圓形的線條把它圍起來，並在上下左右各畫上一個緞帶。

4 在畫好的緞帶中間再各畫出一個緞帶。

5 在下面加上兩條緞帶。

6 再畫上斜條紋就完成了。

Variation

徽章
emblem

1 畫一個五角形。但下面的輪廓線要畫得圓滑一點。

2 在上面畫出一個像是皇冠形狀的圖形。

3 在步驟1的五角形裡面再畫一個粗邊的五角形。

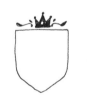
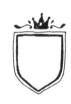

4 在步驟3的粗邊五角形裡畫上十字粗線。

5 在對角線的區塊裡面畫上圖樣。

6 剩下的兩個區塊也用粗線條畫上圖樣。

7 最後在徽章兩邊畫上葉子裝飾就完成了。

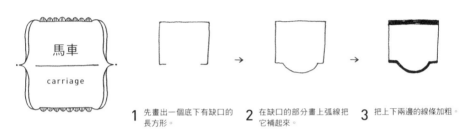

馬車

carriage

1 先畫出一個底下有缺口的長方形。

2 在缺口的部分畫上弧線把它補起來。

3 把上下兩邊的線條加粗。

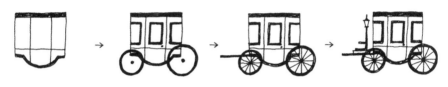

4 在裡面加上兩條直線、一條橫線，變成格子狀。

5 畫上窗戶和車門，並加上一大一小的車輪。

6 在車輪裡面畫上放射線，並在小車輪的左邊畫上一根粗棒子。

7 最後畫一盞街燈裝飾，就更有馬車的感覺了。

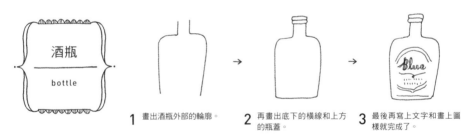

酒瓶

bottle

1 畫出酒瓶外部的輪廓。

2 再畫出底下的橫線和上方的瓶蓋。

3 最後再寫上文字和畫上圖樣就完成了。

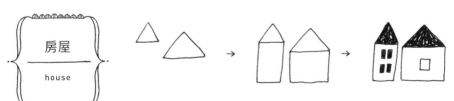

房屋

house

1 先畫出一個小三角形和一個大三角形。

2 分別在底下畫出縱向的長方形和橫向的長方形。

3 把三角形屋頂塗黑，並加上窗戶就完成了。

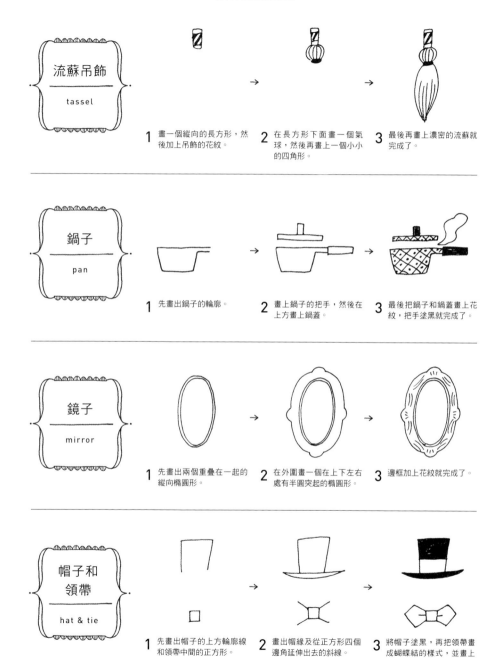

流蘇吊飾

tassel

1 畫一個縱向的長方形，然後加上吊飾的花紋。

2 在長方形下面畫一個氣球，然後再畫上一個小小的四角形。

3 最後再畫上濃密的流蘇就完成了。

鍋子

pan

1 先畫出鍋子的輪廓。

2 畫上鍋子的把手，然後在上方畫上鍋蓋。

3 最後把鍋子和鍋蓋畫上花紋，把手塗黑就完成了。

鏡子

mirror

1 先畫出兩個重疊在一起的縱向橢圓形。

2 在外圍畫一個在上下左右處有半圓突起的橢圓形。

3 邊框加上花紋就完成了。

帽子和領帶

hat & tie

1 先畫出帽子的上方輪廓線和領帶中間的正方形。

2 畫出帽緣及從正方形四個邊角延伸出去的斜線。

3 將帽子塗黑，再把領帶畫成蝴蝶結的樣式，並畫上橫線當作皺褶就完成了。

蠟燭
candle

1 先畫出蠟燭的本體。

2 在蠟燭底下畫出一個細細長長的橫向長方形。

3 從長方形的兩邊各畫出一條弧線,在底部再畫一個較小的橫向長方形。

4 從步驟 2 的大長方形左邊畫出一個圈環。

5 在步驟 4 的圈環前端畫出一個小螺旋。

6 畫上燭火和燭台的花紋。

7 最後在把手裡面畫上一條線,然後幫蠟燭畫上斜條紋就完成了。

聖誕樹
fir tree

1 先畫出一個等腰三角形。

2 在三角形底下畫出一個四角形。

3 最後在三角形裡面畫出三條斜線就完成了。

 也請畫看看各種不同形狀的樹木吧!

靴子

boots

1 先畫出一朵扁長的雲。

2 再從雲的兩端各延伸出一條直線。

3 在步驟 2 左邊直線畫上靴頭，和右邊直線連起來，再畫上星星就完成了。

裝飾球

ornament

1 先畫出一個圓圈。

2 在圓圈裡面畫出幾條圓滑的弧線，並在上方畫上穿繩用的穿孔。

3 以間隔的方式，把球身塗黑，並畫上繩子就完成了。

馴鹿

reindeer

1 畫出馴鹿的頭和耳朵。

2 在耳朵中間畫上鹿角，並畫一個小圓圈當作眼睛。

3 在頸部畫上濃密的鬃毛。

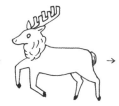

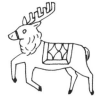

4 圓滑地畫出背部到臀部的線條。

5 畫出前腳，並把腳的前端塗黑。

6 畫出肚子和後腿，把後腿的前端塗黑，畫上尾巴。

7 在身體畫上馬鞍，鼻子周邊畫上轡頭就完成了。

章魚
octopus

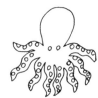

1 先畫出章魚的頭部。

2 在頭部兩端各畫出一條章魚腳。

3 把其他章魚腳畫完，再畫上吸盤和眼睛就完成了。

魚兒
fish

1 畫出魚身和尾巴的輪廓。

2 畫上魚嘴、魚腮、魚鰭和魚尾。

3 畫上眼睛，並畫上魚身和尾巴的花紋，最後再畫上魚腮旁的魚鰭就完成了。

貝殼
shell

1 先畫出一座山。

2 用波浪曲線把山的兩端連結起來，然後在貝殼裡畫上貝紋。

3 在貝殼裡畫上波浪花紋，然後上方畫兩個三角形，並加上陰影就完成了。

南瓜
pumpkin

1 先畫出南瓜的輪廓。

2 如示範圖例般，在南瓜裡面加上虛線，然後再畫上蒂頭和葉片。

3 最後再畫上笑臉，萬聖節南瓜就完成了。

魔女的帽子

witch hat

 → →

1 先畫出帽子右邊的鋸齒狀輪廓線。

2 再畫左邊的鋸齒狀輪廓。

3 畫上帽緣並塗黑，最後再把帽子上面的部分也塗黑就完成了。

蝙蝠

bat

 → →

1 先畫出蝙蝠的耳朵。

2 在耳朵兩邊各畫出一條圓滑的輪廓線作為翅膀。

3 從步驟 2 翅膀兩端用波浪曲線連起來，再把全體塗黑，留下眼睛就完成了。

幽靈

ghost

 → →

1 先畫出頭部和背部的輪廓線，並加上雙手。

2 畫出肚子的輪廓線。

3 加上兩個黑點點當作眼睛，最後再畫上尾巴就完成了。

烏鴉

crow

 → →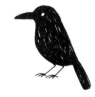

1 先畫出細細長長的鳥嘴和頭部。

2 再畫背部和肚子的輪廓。

3 最後畫上尾巴和腳，再把全體塗黑，只留下一個圓眼睛就完成了。

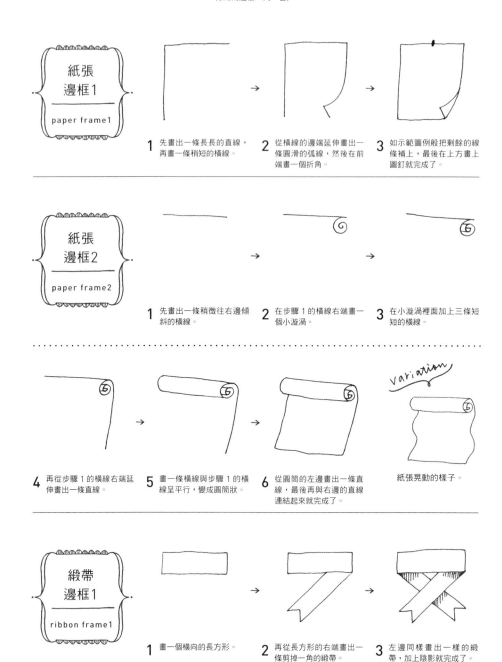

紙張邊框1

paper frame1

1 先畫出一條長長的直線，再畫一條稍短的橫線。

2 從橫線的邊端延伸畫出一條圓滑的弧線，然後在前端畫一個折角。

3 如示範圖例般把剩餘的線條補上，最後在上方畫上圖釘就完成了。

紙張邊框2

paper frame2

1 先畫出一條稍微往右邊傾斜的橫線。

2 在步驟1的橫線右端畫一個小漩渦。

3 在小漩渦裡面加上三條短短的橫線。

4 再從步驟1的橫線右端延伸畫出一條直線。

5 畫一條橫線與步驟1的橫線呈平行，變成圓筒狀。

6 從圓筒的左邊畫出一條直線，最後再與右邊的直線連結起來就完成了。

Variation

紙張晃動的樣子。

緞帶邊框1

ribbon frame1

1 畫一個橫向的長方形。

2 再從長方形的右端畫出一條剪掉一角的緞帶。

3 左邊同樣畫出一樣的緞帶，加上陰影就完成了。

64

1 畫兩條平行圓滑的弧線。

2 從下面的弧線兩端延伸出和示範圖例一樣的曲線。

3 把延伸出來的弧線兩端加上直線補起缺口。

4 再如示範圖例一樣，從四個地方畫出曲線。

5 同步驟 3，在弧線的兩端加上直線補起缺口。

6 然後在左右兩端再補畫一次緞帶。

7 再加上陰影就完成了。

1 畫一個橫向的長方形。

2 在長方形的左右兩端下面各畫出一個小三角形。

3 然後再從長方形和三角形旁邊延伸出兩條橫線。

4 把延伸出來的橫線加上直線連起來，然後同步驟2，在左右兩端下面各畫出一個小三角形。

5 在左右兩端畫出一條剪掉一小角的緞帶，並把邊緣塗黑就完成了。

把緞帶畫得圓鼓鼓的也很可愛喔！

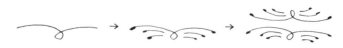

1 畫兩條彼此連結的曲線，接著在中間畫一個圓圈。

2 在左右兩邊各畫出兩條曲線，並在所有曲線的前端加上一個黑點點。

3 最後在上方再畫出一個與之相反的圖樣就完成了。

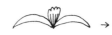

1 畫兩個並排的橫向新月。

2 在中間畫出一個像是鬱金香的圖形。

3 最後在鬱金香的左右兩邊各畫出一個翅膀形狀的圖樣就完成了。

1 畫兩條下凹並排的弧線。

2 直接在這條弧線上面再畫兩條上凸並排的弧線。

3 最後再像示範圖例般，畫出裝飾的線條和黑點點就完成了。

1 先畫出兩條弧線，然後在中間畫出一個菱形。

2 如示範圖例般，在弧線左右兩邊畫出裝飾的線條。

3 最後在裝飾的線條上加上葉片和黑點點就完成了。

小草
邊框5

grass frame5

1 如示範圖例般,先畫出一個S字的曲線和左右倒反的S字曲線。

2 在S字前端加上黑點。

3 分別在兩條S字曲線的兩處加上藤蔓。

4 中間畫一對裝飾藤蔓,然後把所有的藤蔓加寬。

5 最後再把加寬的部分全部塗黑就完成了。

小草
邊框6

grass frame6

1 畫兩條彼此左右相反、中間有個圓圈的曲線。

2 曲線的前端加上黑點,並把尾端線條延伸交叉。

3 把交叉的線條連成菱形。

4 在菱形上再畫兩條弧線交叉,並在前端加上黑點。

5 最後再畫兩條前端有黑點的裝飾線條重疊上去,就完成了。

1 先畫出一個稍大的正方形。

2 然後在正方形的四個邊角畫上四條弧線。

3 再用直線把各個曲線的邊端連起來，就完成了。

1 先畫出一個稍大的縱向長方形，然後在裡面再畫出一個稍小的長方形。

2 把裡面稍小長方形的輪廓線加粗，在裡面再畫出一個長方形。

3 幫最裡面的長方形畫上圖樣，裡面再畫一個粗邊的長方形就完成了。

1 畫一個稍大的八角形。

2 然後在裡面再畫出一個稍小的八角形，接著再畫出一個更小的八角形。

3 最後把最裡面的八角形輪廓線加粗，並在周圍畫上花紋就完成了。

1 畫兩個重疊稍大正方形。

2 然後在裡面畫出捲捲的彈簧曲線。

3 最後在裡面畫兩個重疊的長方形，然後把四個邊角用斜線連起來就完成了。

1 畫一個花朵形狀的外框。

2 接著在裡面畫出一個稍小的花朵形狀，並在四個邊角各加上一個橢圓形。

3 最後把外框的線條加粗就完成了。

1 畫一個小小的正方形，然後在左右兩邊各畫上一個稍長的長方形。

2 然後在步驟 1 的長方形兩邊各畫上一條剪掉一小角的緞帶。

3 在蝴蝶結下面畫出一個徽章形狀的框框。

4 接著在裡面再畫一個徽章形狀的框框。

5 把裡面的徽章框框加粗。

6 在外框和內框兩者中間畫上花紋。

7 最後再幫緞帶畫上幾條橫線，當作皺褶就完成了。

1 畫一個大大的正方形（在此以邊角做示範）。

2 接著在裡面再畫出兩個長方形，然後在中間畫上小圈圈。

3 在步驟 2 的長方形裡面再畫一個長方形，把直線的部分加粗。最後在寬版的邊框上畫花紋就完成了。

帳篷
邊框1

tent frame1

 → →

1 先畫出一個等腰三角形。

2 在三角形下面畫出半圓形的圖樣。

3 用斜線把頂點和半圓形連結起來。

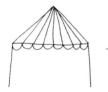 → 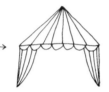 → 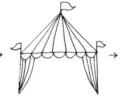 →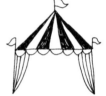

4 從三角形的兩端各延伸出一條直線。

5 各畫一條弧線跟上面的三角形連結起來，然後在裡面畫幾條線。

6 在三角形的三個邊角各畫上旗子。

7 最後再以間隔的方式把三角形塗黑就完成了。

帳篷
邊框2

tent frame2

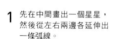 → 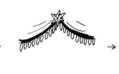 →

1 先在中間畫出一個星星，然後從左右兩邊各延伸出一條弧線。

2 把弧線加粗，並在下面畫出水滴的形狀，然後在上面加上皺紋。

3 最後如示範圖例般，畫出左右兩邊幕簾就完成了。

帳篷
邊框3

tent frame3

 → →

1 先在中間畫出一個小小的蝴蝶結，然後從左右兩邊各延伸出一條曲線。

2 在步驟1的曲線上再畫出兩條曲線，然後在中間畫出花紋。

3 最後如示範圖例般，畫出左右兩邊幕簾就完成了。

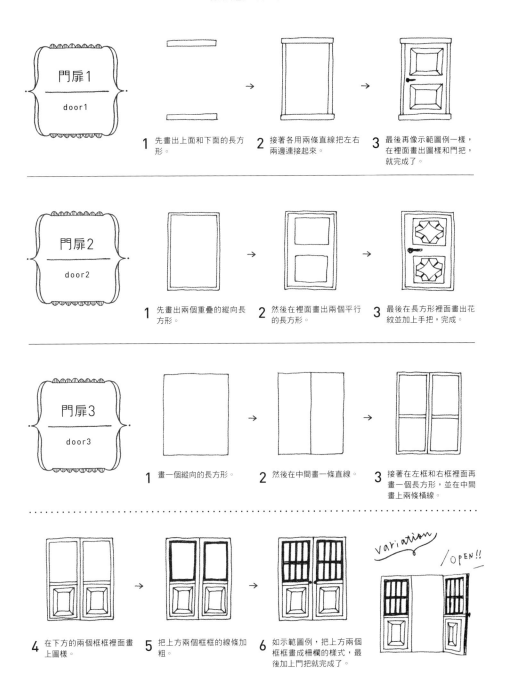

門扉1
door1

1 先畫出上面和下面的長方形。

2 接著各用兩條直線把左右兩邊連接起來。

3 最後再像示範圖例一樣，在裡面畫出圖樣和門把，就完成了。

門扉2
door2

1 先畫出兩個重疊的縱向長方形。

2 然後在裡面畫出兩個平行的長方形。

3 最後在長方形裡面畫出花紋並加上手把，完成。

門扉3
door3

1 畫一個縱向的長方形。

2 然後在中間畫一條直線。

3 接著在左框和右框裡面再畫一個長方形，並在中間畫上兩條橫線。

4 在下方的兩個框框裡面畫上圖樣。

5 把上方兩個框框的線條加粗。

6 如示範圖例，把上方兩個框框畫成柵欄的樣式，最後加上門把就完成了。

Variation
/OPEN!!

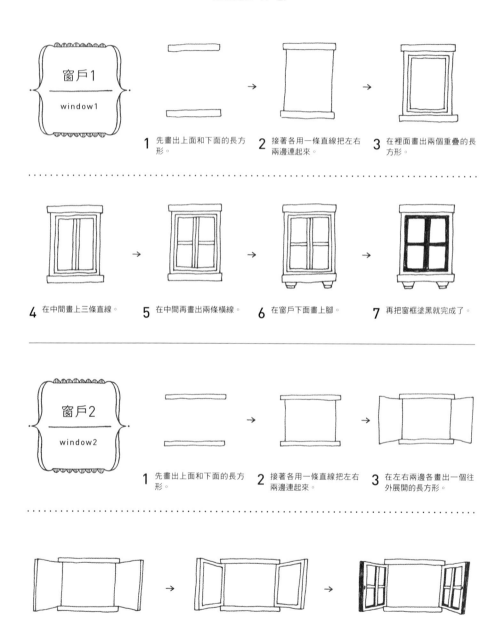

窗戶1

window1

1 先畫出上面和下面的長方形。

2 接著各用一條直線把左右兩邊連起來。

3 在裡面畫出兩個重疊的長方形。

4 在中間畫上三條直線。

5 在中間再畫出兩條橫線。

6 在窗戶下面畫上腳。

7 再把窗框塗黑就完成了。

窗戶2

window2

1 先畫出上面和下面的長方形。

2 接著各用一條直線把左右兩邊連起來。

3 在左右兩邊各畫出一個往外展開的長方形。

4 幫往外展開的長方形加上厚度。

5 在往外展開的長方形裡面再個畫一個長方形。

6 在裡面畫上窗框，並加上陰影和把手，完成。

1 先畫出上面和下面的長方形，接著各用一條直線把左右兩邊連起來。

2 在裡面各畫一條直線，也在上下兩個長方形裡面畫上數條直線。

3 最後再用粗線畫出格子窗框，就完成了。

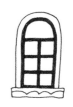

1 畫一個橫向的長方形。

2 如圖再畫一個兩個重疊的拱形。

3 最後再用粗線畫出格子窗框，並在下面的長方形加上波浪曲線就完成了。

1 畫一個橫向的長方形。

2 在裡面在畫出一個長方形，然後把四個邊角用斜線連起來。

3 最後再用粗線畫出格子窗框，就完成了。

 請試著畫看看各種不同樣式的窗戶吧！

1 畫出兔子臉的輪廓。下巴要稍微畫尖一點。

2 加上兩個長長的耳朵。

3 畫一條線把耳朵中間連結起來。

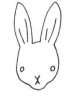

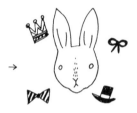

4 在兩個耳朵裡面各畫出兩條線條當作皺褶。

5 寫上一個類似「X」字，當作鼻子和嘴巴。

6 在臉部兩邊各畫上一個小圓圈，當作眼睛。

7 在鼻子上點上絨毛就完成了。試著在周圍畫小東西裝飾，會很可愛喔！

1 先畫出臉部的左右兩邊輪廓。用鋸齒狀的線條畫出貓毛的感覺。

2 加上臉頰和下巴的線條。

3 畫上兩個耳朵，並在裡面各加上兩條直線，當作皺褶。

4 寫上一個類似「X」字，當作鼻子和嘴巴。

5 在上方畫上鼻子，並嘴巴兩邊點上點點當作毛孔。

6 加上有點上揚的眼睛。

7 最後在嘴巴兩邊各畫出三條橫線，並把耳朵上緣塗黑，就完成了。

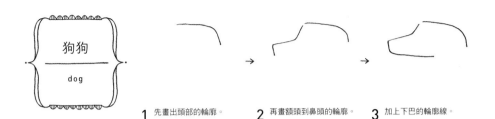

狗狗
dog

1 先畫出頭部的輪廓。

2 再畫額頭到鼻頭的輪廓。

3 加上下巴的輪廓線。

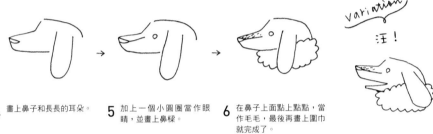

4 畫上鼻子和長長的耳朵。

5 加上一個小圓圈當作眼睛,並畫上鼻樑。

6 在鼻子上面點上點點,當作毛毛,最後再畫上圍巾就完成了。

variation

汪!

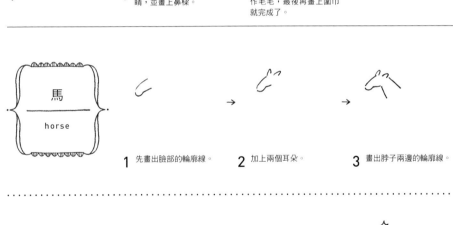

馬
horse

1 先畫出臉部的輪廓線。

2 加上兩個耳朵。

3 畫出脖子兩邊的輪廓線。

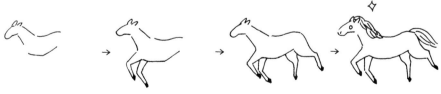

4 畫背部和腹部的輪廓。

5 畫出兩隻前腳,並把前腳的前端塗黑。

6 畫臀部的輪廓線和兩隻後腿,把後腿的前端塗黑。

7 加上眼睛和鼻子,再畫鬃毛和尾巴就完成了。

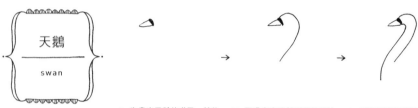

天鵝
swan

1 先畫出天鵝的嘴巴,然後把後端稍微塗黑。

2 圓滑畫出頭部到頸部的輪廓線。

3 圓滑畫出頸部到胸部的輪廓線。

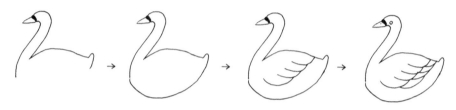

4 圓滑畫出翅膀的線條,最後尾巴有點尖尖的翹起。

5 圓滑畫出胸部到腹部的輪廓線,並與步驟 4 畫出的輪廓線連起來。

6 翅膀如示範圖例般,畫出一條一條的紋路。

7 在翅膀後面在畫一次翅膀,最後再畫上一個小圓圈當作眼睛就完成了。

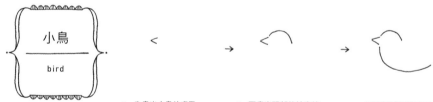

小鳥
bird

1 先畫出小鳥的嘴巴。

2 再畫出頭部的輪廓線。

3 圓滑畫出腹部的輪廓。

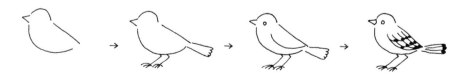

4 直直畫出背部的輪廓。

5 畫上兩隻腳和尾巴。

6 畫一個小圓當作眼睛,並畫出翅膀的輪廓。

7 在嘴巴的部分補上一條線,最後畫上翅膀的紋路就完成了。

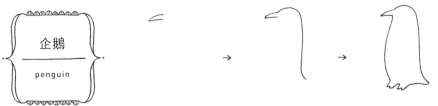

企鵝

penguin

1 先畫出企鵝的嘴巴。

2 圓滑畫出頭部到背部的輪廓線。

3 圓滑畫出腹部的輪廓線，然後畫上兩隻腳。

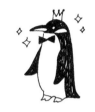

4 嘴巴和臉頰的部分畫上線條，然後畫兩隻翅膀。

5 加上小圓圈作眼睛。從腳邊緣沿著背部穿過腹部與臉頰連起來。

6 把嘴巴上方、頭部、背部、翅膀塗黑。

7 最後加上皇冠和領帶裝飾就完成了。

鴿子

pigeon

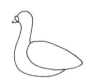

1 先畫出鴿子的嘴巴和上面的鼻瘤。

2 圓滑地畫出頭部和胸部到腹部的輪廓線。

3 畫一個水滴形的翅膀。

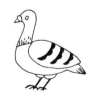

4 加上尾巴。

5 用粗線畫出兩隻腳。

6 在脖子和身體的交界處畫上一條線，並在翅膀裡面畫上三條線。

7 畫一個小圓圈作眼睛，最後在脖子根部和翅膀裡面畫上紋路就完成了。

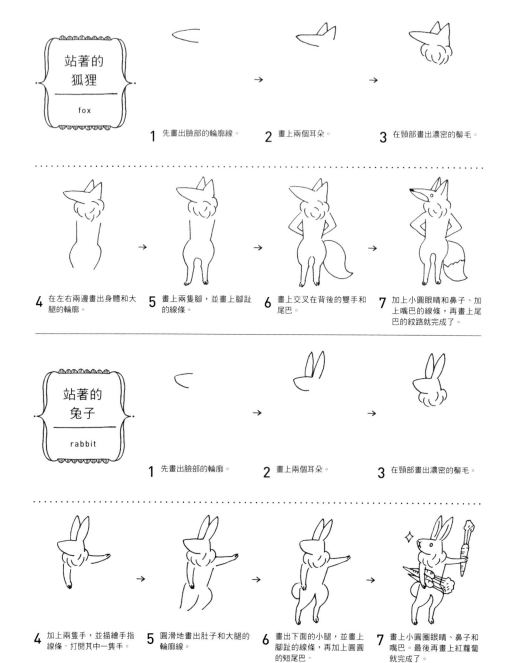

站著的狐狸
fox

1 先畫出臉部的輪廓線。

2 畫上兩個耳朵。

3 在頸部畫出濃密的鬃毛。

4 在左右兩邊畫出身體和大腿的輪廓。

5 畫上兩隻腳，並畫上腳趾的線條。

6 畫上交叉在背後的雙手和尾巴。

7 加上小圓眼睛和鼻子、加上嘴巴的線條，再畫上尾巴的紋路就完成了。

站著的兔子
rabbit

1 先畫出臉部的輪廓。

2 畫上兩個耳朵。

3 在頸部畫出濃密的鬃毛。

4 加上兩隻手，並描繪手指線條。打開其中一隻手。

5 圓滑地畫出肚子和大腿的輪廓線。

6 畫出下面的小腿，並畫上腳趾的線條，再加上圓圓的短尾巴。

7 畫上小圓圈眼睛、鼻子和嘴巴。最後再畫上紅蘿蔔就完成了。

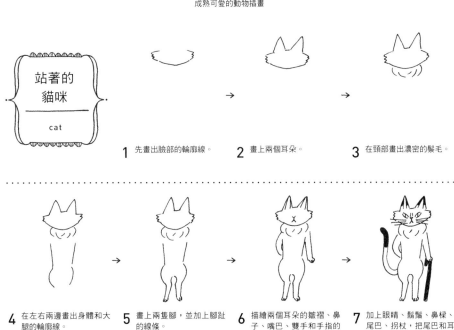

站著的貓咪
cat

1 先畫出臉部的輪廓線。

2 畫上兩個耳朵。

3 在頸部畫出濃密的鬃毛。

4 在左右兩邊畫出身體和大腿的輪廓線。

5 畫上兩隻腳，並加上腳趾的線條。

6 描繪兩個耳朵的皺褶、鼻子、嘴巴、雙手和手指的線條。

7 加上眼睛、鬍鬚、鼻樑、尾巴、拐杖，把尾巴和耳朵的上端塗黑就完成了。

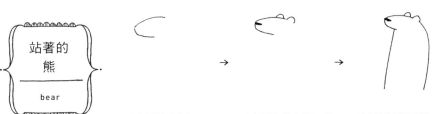

站著的熊
bear

1 先畫出臉部的輪廓。

2 畫上兩個耳朵和鼻子，再把鼻子塗黑。

3 直直地畫出腹部輪廓，再圓滑畫出背部的輪廓。

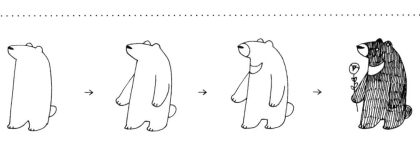

4 畫上兩隻腳，並畫上腳趾線條，加上圓圓的尾巴。

5 畫上兩隻手，並畫上手指的線條。

6 在嘴巴旁邊畫一條線，然後在胸前畫一個新月。

7 除胸前的月、眼、耳、鼻的小圓圈，其他全塗黑。畫一朵花就完成了。

燕子
swallow

1 畫翅膀外側的輪廓。

2 畫出嘴巴和頭部，再畫上翅膀內部的輪廓線。

3 畫上身體和尾巴，眼睛和眼睛下方的部分留白，其他全部塗黑就完成了。

貓頭鷹
owl

1 先圓滑地畫出頭部和翅膀外側的輪廓線。

2 描繪臉部的輪廓，再畫上翅膀和兩腳之間的輪廓。

3 加上眼睛、鼻子、嘴巴和兩隻腳，最後再畫上翅膀的花紋，就完成了。

角鴞
horned owl

1 先畫出耳朵的形狀和臉部的輪廓線。

2 從頭部往下畫出翅膀和兩隻腳中間的輪廓線。

3 畫上眼睛、鼻子、嘴巴和兩隻腳，最後再畫上翅膀的花紋，就完成了。

老鼠
mouse

1 先畫出臉部和兩個耳朵。

2 圓滑畫出背部到屁股的輪廓，然後再畫上前腳。

3 最後再畫上肚子、後腿、尾巴、小圓圈眼睛和鬍鬚就完成了。

萬用手寫文字和
裝飾邊框

在本章裡我們將會教大家如何寫出

適合用於賀卡上的成熟可愛手寫文字和邊框。

這裡我們將示範許多常用的季節問候語之手寫文字，

非常適合拿來用在親手製作的手工卡片上！

關於裝飾邊框，則是把Part 2練習過的主題組合起來，

並加工變成更奢華的樣式。

只要大家學會這些，製作插畫小物就會變得更加有趣喔！

手寫金句特輯

在這裡，我們要介紹七個適合用於賀卡的金句樣式。
請配合插圖本身的氛圍，選擇喜歡的樣式。
由於這些都是賀卡常用的金句，因此請臨摹範例作練習吧！

{ 手寫文字1 }　　簡單的書寫體風格呈現出可愛的氛圍。
　　　　　　　　把字體一口氣放大，更能增添特色。

Happy New year（賀年卡）

Enjoy Summer（暑期問候）

Congratulations（賀喜卡片）

Happy Birthday（生日賀卡）

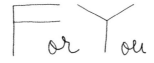

For You（禮物等）

把所有直線的部分加粗，讓字體變得更加有分量的風格。
文字邊端的小小黑點點，讓字體變得好可愛。

Merry Christmas

Merry Christmas（聖誕賀卡）

Happy New Year

Happy New year（賀年卡）

St. Valentine's Day

St.Valentine's Day（情人節賀卡）

Happy Halloween

Happy Halloween（萬聖節小物）

Happy Birthday

Happy Birthday（生日賀卡）

成熟又有震撼力的字體風格。
注意筆直的直線，確實把它畫好。

MERRY CHRISTMAS

Merry Christmas（聖誕賀卡）

HAPPY NEW YEAR

Happy New year（賀年卡）

JUST MOVED

Just Moved（喬遷通知卡）

ENJOY SUMMER

Enjoy Summer（暑期問候）

FOR YOU

For You（禮物等）

像是要把纖細的緞帶連結起來一般，屬於華麗風格的字體。
請以流暢的筆觸圓滑地勾勒出來吧！

MERRY CHRISTMAS

Merry Christmas（聖誕賀卡）

HAPPY NEW YEAR

Happy New year（賀年卡）

ENJOY SUMMER

Enjoy Summer（暑期問候）

HAPPY HALLOWEEN

Happy Halloween（萬聖節小物）

HAPPY BIRTHDAY

Happy Birthday（生日賀卡）

字體鏤空，並在各個部分塗黑或是用直線描繪點綴。
是一種混合了各種文字樣式的獨特風格字體。

HAPPY NEW YEAR

Happy New year（賀年卡）

JUST MOVED

Just Moved（喬遷通知卡）

HAPPY SUMMER

Happy Summer（暑期問候）

HAPPY HALLOWEEN

Happy Halloween（萬聖節小物）

THANK YOU

Thank You（感謝卡等）

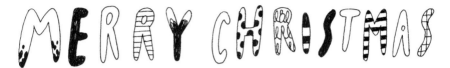

Merry Christmas（聖誕賀卡）

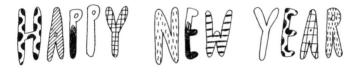

Happy New year（賀年卡）

Happy Birthday（生日賀卡）

Happy Summer（暑期問候）

Enjoy Summer（暑期問候）

只是在細長文字的所有直線部分再多加一條直線而已，是一種樣式簡單的字體。
整體的感覺乾淨俐落，擁有成熟雅緻的氛圍。

HAPPY NEW YEAR

Happy New year（賀年卡）

JUST MOVED

Just Moved（喬遷通知卡）

ENJOY SUMMER

Enjoy Summer（暑期問候）

HAPPY BIRTHDAY

Happy Birthday（生日賀卡）

THANK YOU

Thank You（感謝卡等）

裝飾邊框特輯

不管是賀卡中的留言，還是製作標籤都相當好用的插畫邊框。
在Part 2當中我們練習了許多簡單的邊框，
在這裡，我們要教各位把各種主題組合起來，變成樣式更奢華的邊框。

-{ 裝飾邊框1 }- 把小草的邊框當作主體，然後再畫上翅膀的圖樣增添奢華感。
在翅膀上塗上咖啡色，營造出雅緻的氛圍。

-{ 裝飾邊框2 }- 刻意只用單色繪製樣式相當簡單的小草邊框。
推薦各位可以把它畫在名片或筆記本上，把標題框起來。

{ 裝飾邊框3 }　把小草和翅膀的邊框組合起來，變成一個樣式可愛的邊框。
適合運用在筆記本、書套或標籤等物品上面。

{ 裝飾邊框4 }　可愛的正方形邊框，適合用在標籤等物品上面。
選用的主題樣式簡單好畫，初學者不妨也畫看看。

·{ 裝飾邊框5 }· 　充滿浪漫氛圍的女性風格邊框，
　　　　　　　　與淡藍色和綠色相當搭配。適合運用在標籤等物品上面。

·{ 裝飾邊框6 }· 　下面的邊框趴著一隻別上領帶的兔子，是一個既簡單、又可愛的木頭質感邊框。
　　　　　　　　不僅可以運用在標籤上，名片等物品也相當適合。

{ 裝飾邊框7 } 把花草主題畫得像花束一樣的邊框，推薦各位可以把它用在感謝卡上面。
想畫成橫向的也OK。

{ 裝飾邊框8 } 把鴿子、植物跟樣式簡單的蝴蝶結邊框結合在一起，
成為一個華麗的邊框。非常適合把它用在賀喜用的卡片上。

把輕柔飄揚的緞帶邊框和植物結合在一起。
相當適合用在生日賀卡、筆記本和標籤等物品上面。

擁有天然氣息的的邊框，以粉紅色的花朵當作亮點。
改變邊框的方向，整體的風貌也會有所改變。

{ 裝飾邊框11 } 像是豪華花束般的漂亮邊框。不僅可以運用在賀卡，
也可以把它畫在標籤或筆記本上，把標題框起來。

{ 裝飾邊框12 } 可以在大大的包袱裡面寫下留言，是一個既獨特又可愛的邊框。
適合運用在喬遷通知卡，也可以用在聖誕賀卡等卡片上。

把香菇主題和徽章形狀結合起來，相當獨特的邊框。
根據個人創意，可以運用在標籤或活動通知卡等各種物品上面。

把帳篷邊框和花草主題結合起來，是一個樣式非常有趣的邊框。
推薦各位可以把它用運在宴會的邀請卡上。

PROFILE

坂本奈緒 Nao Sakamoto

1979年出生於北海道岩見澤市。
曾經任職於設計公司，現為自由工作者。除了書籍裝幀之外，也經手雜誌、網頁、CD封面和商品的插畫。
此外，也曾在NHK的電視節目「趣味DO楽 ボールペンだけで描ける！簡単&かわいいイラスト」中演出，
活動範圍相當廣泛。著書有『用原子筆畫出如插畫般可愛的手寫文字練習帖』(主婦與生活社)、『用普通的
原子筆簡單畫出漂亮的成熟可愛插畫』(講談社)、『照著描就「繪」！鋼珠筆插畫練習帳』(瑞昇出版)等。
官方網站http://nanome.jp

TITLE

跟著季節走，繪出英式懷舊小插畫

STAFF

出版	瑞昇文化事業股份有限公司
作者	坂本奈緒
譯者	黃桂香
總編輯	郭湘齡
責任編輯	黃思婷
文字編輯	黃美玉　莊薇熙
美術編輯	謝彥如
排版	二次方數位設計
製版	大亞彩色印刷製版股份有限公司
印刷	桂林彩色印刷股份有限公司
	綋億彩色印刷有限公司
法律顧問	經兆國際法律事務所　黃沛聲律師
戶名	瑞昇文化事業股份有限公司
劃撥帳號	19598343
地址	新北市中和區景平路464巷2弄1-4號
電話	(02)2945-3191
傳真	(02)2945-3190
網址	www.rising-books.com.tw
Mail	resing@ms34.hinet.net
初版日期	2016年5月
定價	260元

國家圖書館出版品預行編目資料

跟著季節走,繪出英式懷舊小插畫 / 坂本奈緒作；
黃桂香譯. -- 初版. -- 新北市：瑞昇文化, 2016.04
96　面；14.8 x 21　公分
ISBN 978-986-401-089-9(平裝)

1.插畫 2.繪畫技法

947.45　　　　　　　　　　　　　105003585

利用成熟可愛的邊框
製作原創風格的標籤

請在邊框裡面寫上文字或插畫，然後把它剪下來做成原創風格的標籤吧！
可以貼在筆記本、瓶瓶罐罐和收納箱上，非常地可愛！

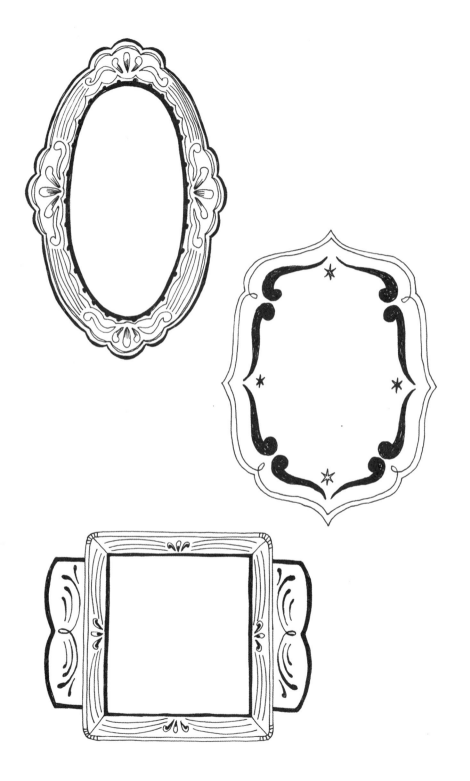